PATAGONIA

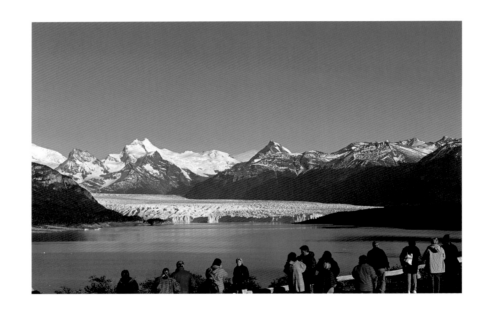

PARQUE NACIONAL LOS GLACIARES
FOTOGRAFIAS DE ALBERTO PATRIAN

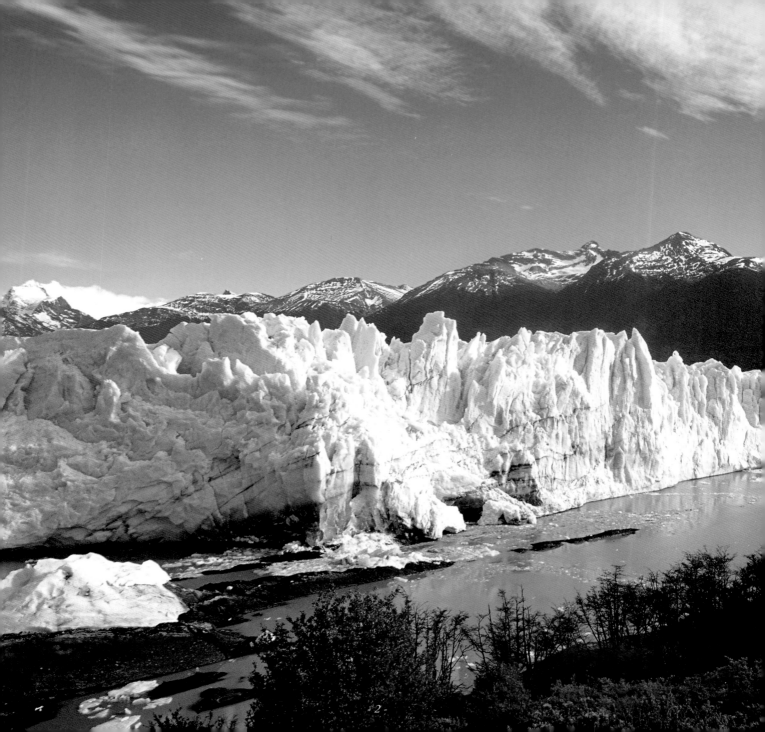

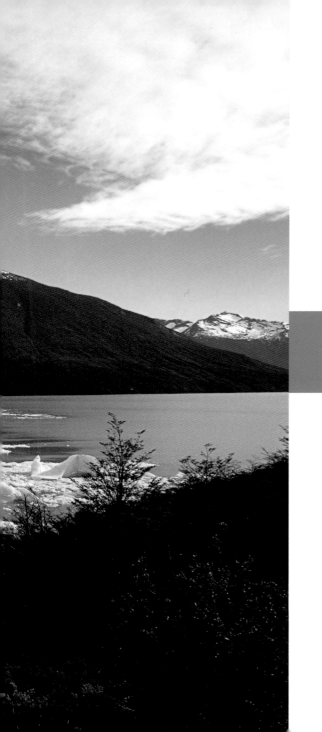

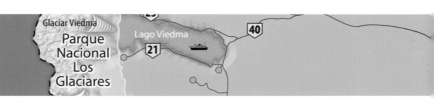

PARQUE NACIONAL LOS GLACIARES

Al sudoeste de la provincia de Santa Cruz, en los Andes Australes, a lo largo de 350 kms. los Hielos Continentales, conjuntamente con los glaciares Perito Moreno, Spegazzini, Onelli y Mayo, entre otros; dan marco al Parque Nacional Los Glaciares (600.000 has.).

La estepa patagónica, la imponente presencia del Cerro Chaltén y el Torre, los lagos Argentino, Viedma y Roca; los bosques de lengas, ñires y guindos, la fauna autóctona y las poblaciones de El Chaltén, y en las cercanías El Calafate (50 kms), terminan de conformar este Parque, declarado Patrimonio Natural de la Humanidad por las Naciones Unidas en 1981.

To Southwest of Santa Cruz, in the Southern Andes, along 350 kms, the Continental Ices, jointly with Perito Moreno, Spegazzini, Onelli and Mayo glaciers and others, frame to Los Glaciares National Park (600.000 has.) Patagonic steppe, the imponence of Chaltén and Torre hills, the lakes Argentino, Viedma and Roca. The lengas, ñires and gindos woods, the native fauna and little villages like El Calafate (50 kms) and El Chaltén, conform this National Park declared Natural Human Patrimony by United Nations in 1981.

GLACIAR PERITO MORENO - Vista frontal desde las pasarelas | *Front view from the footbridge*

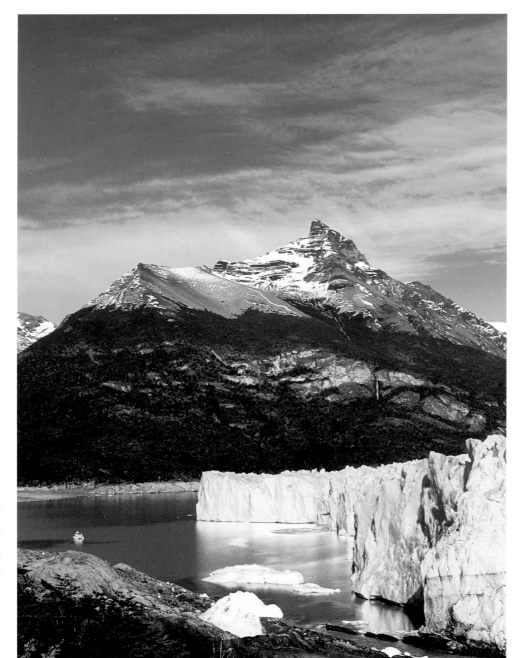

GLACIAR PERITO MORENO - *Vista lateral | Side view*

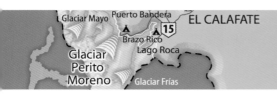

GLACIAR PERITO MORENO

Puede decirse que un glaciar es un río de agua en estado sólido; una masa de hielo en continuo desplazamiento, con una determinada velocidad, de acuerdo a la pendiente y el volumen.

El proceso para la formación del hielo glaciario (masa cristalina azulada) se realiza por la acumulación de nevadas a través de los siglos, produciendo la liberación del aire interior con su propio peso. Las condiciones fundamentales para la formación de un glaciar son grandes nevadas y una temperatura media anual que permita conservar la consistencia del hielo.

Con sus 195 km2 de superficie, 5 kilómetros de frente y picos de hasta 80m de altura que se desploman sobre el Canal de los Témpanos, el Glaciar Perito Moreno nos ofrece uno de los espectáculos más impotentes y conmovedores del mundo.

It is said that a glacier is a river of water in a solid state; a mass of ice in constant movement with a certain speed depending on the slope and volume of ice.

The glacial ice (a bluish transparent mass) is the product of the accumulation of snow throughout the centuries. Due to its own weight, the air trapped between the intergranular spaces is liberated. The main weather conditions for the formation of a glacier are great snowfalls and a low mean annual temperature which will preserve the ice.

The Perito Moreno Glacier offers an unforgettable and indescribable scenery, with its surface of 195 km2, 5 km on the front part, and peaks up to a height of 80m, tha tumble down over the Canal de los Témpanos.

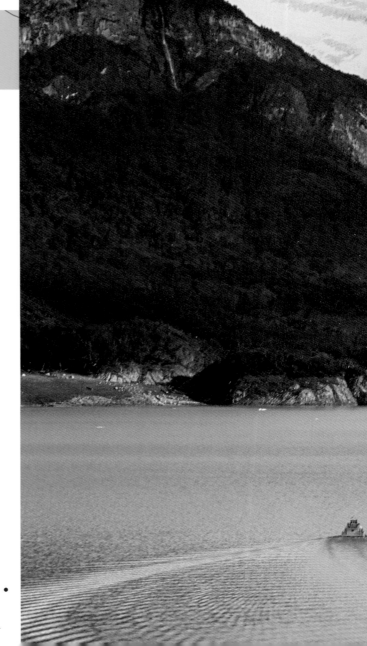

GLACIAR PERITO MORENO •
Vista desde Los Notros | *View from Los Notros*

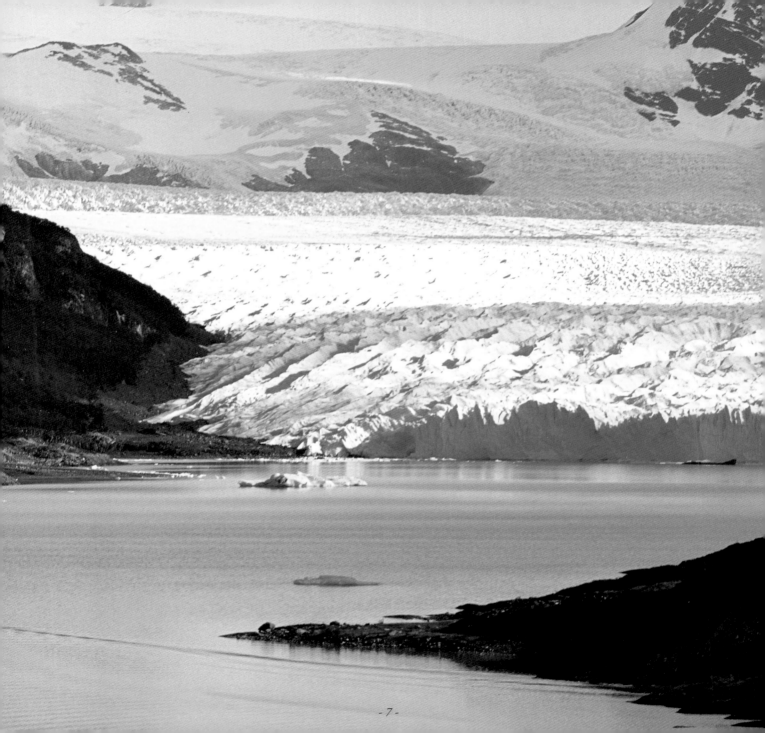

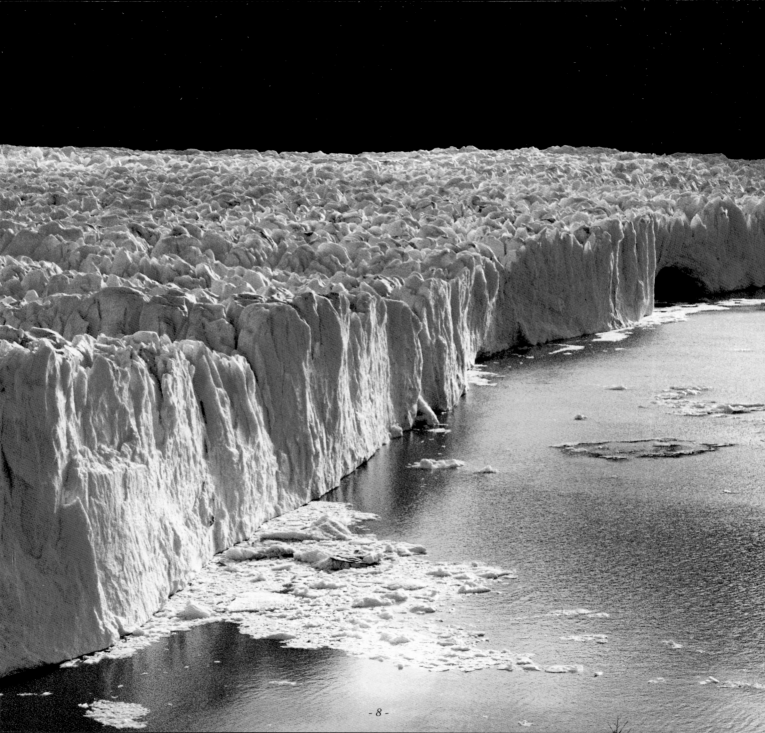

• LAGO ARGENTINO - Vista del Brazo Rico | *Rico Lake view*

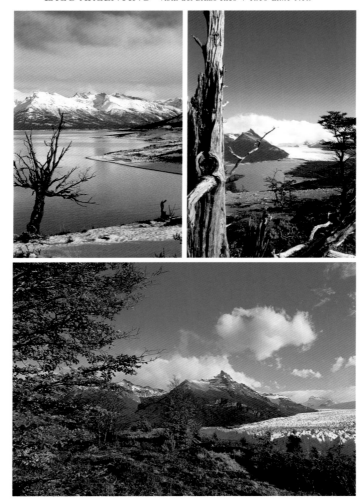

• GLACIAR PERITO MORENO - Vista otoñal | *Autumn view*

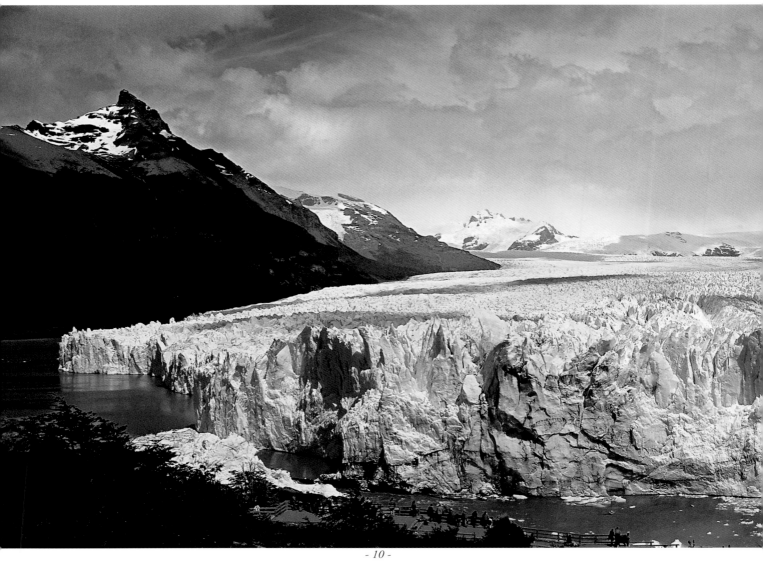

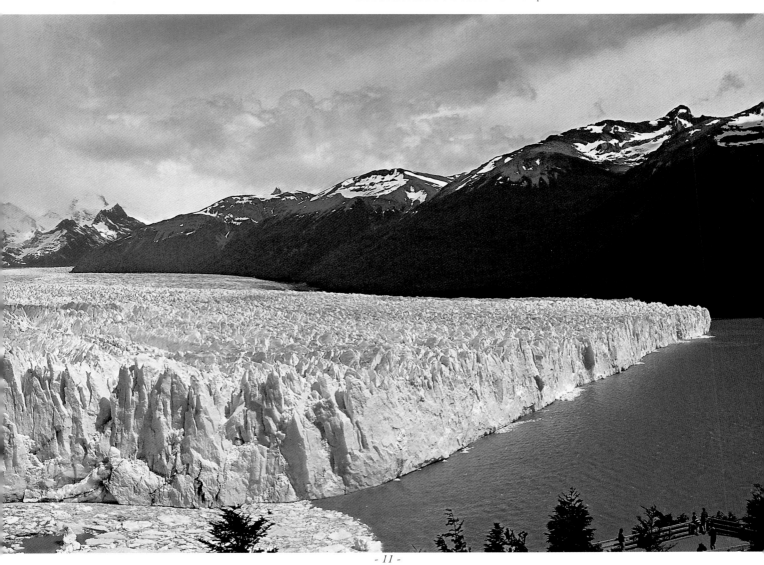

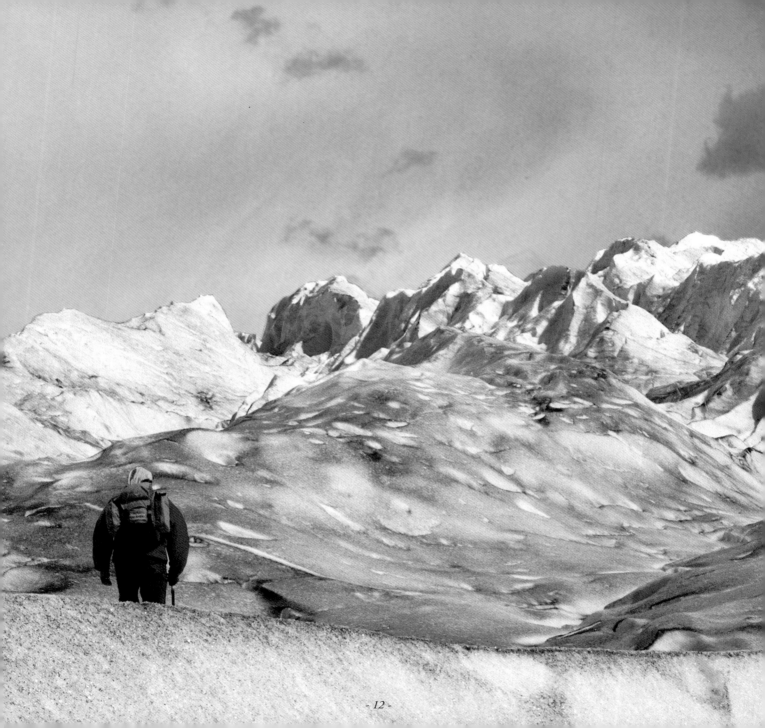

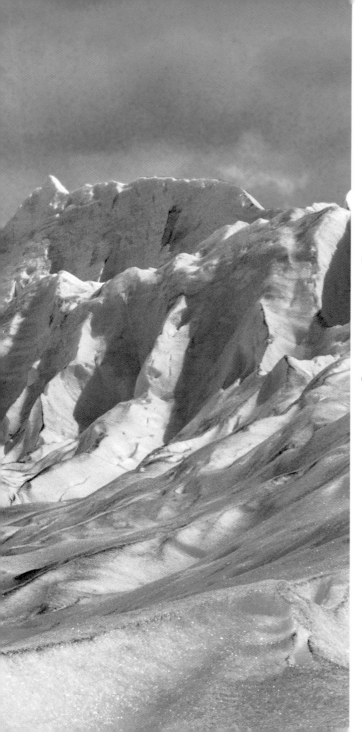

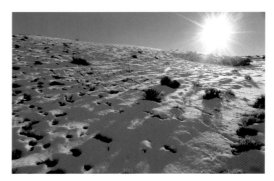

- PENINSULA DE MAGALLANES
 Paisaje invernal | *Winter view*

● LAGO ARGENTINO - Invierno. Camino al Glaciar Perito Moreno | Winter. *On the road to Perito Moreno Glaciar*

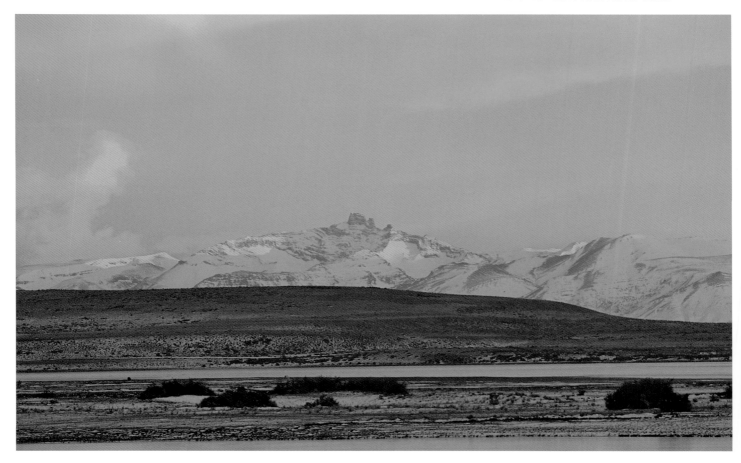

• Zorro Colorado y Puma | *Red fox and Puma*

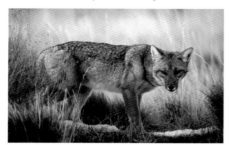
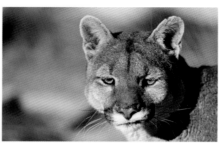

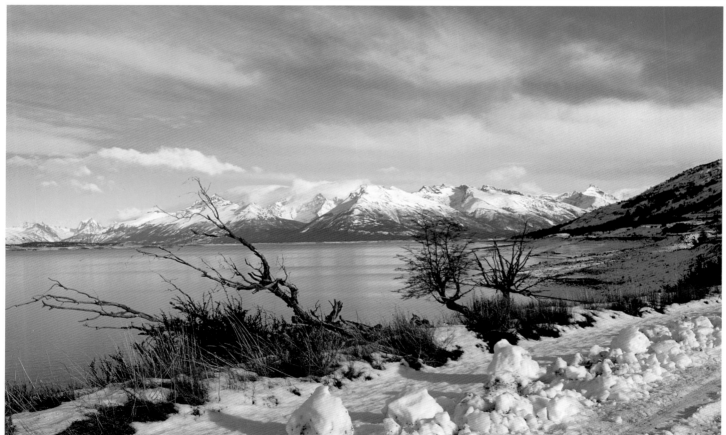

• LAGO ARGENTINO - Camino al Glaciar Perito Moreno | *On the road to Perito Moreno Glacier*

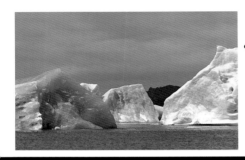

- LAGO ARGENTINO - Témpanos | Icebergs

- GLACIAR PERITO MORENO - Desprendimiento de hielo | *Ice falling*

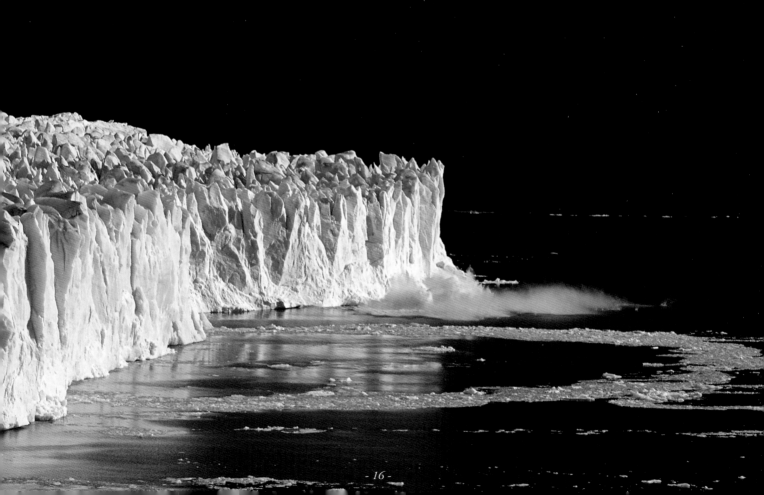

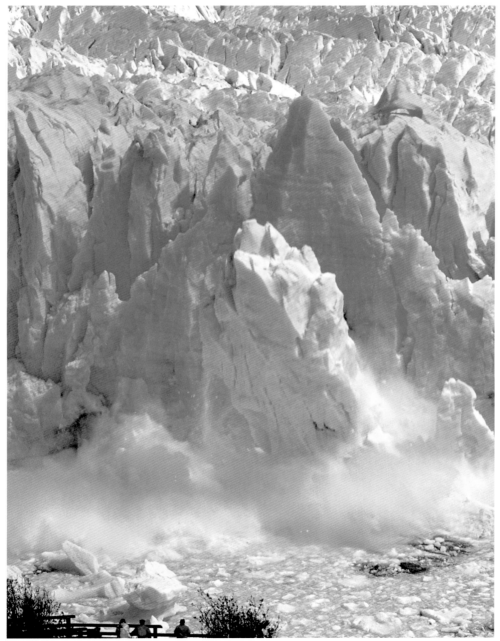

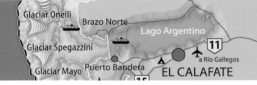

Glaciar Onelli · Brazo Norte · Lago Argentino · Glaciar Spegazzini · Glaciar Mayo · Puerto Bandera · a Río Gallegos · 11 · 15 · EL CALAFATE

Paseo de Compras | *Magic Shopping* •

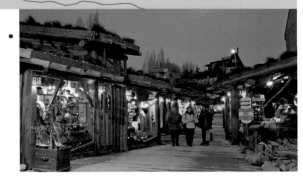

EL CALAFATE

El 23 de Abril de 1.913, la familia de José Pantín se hizo cargo de un bar, almacén de ramos generales y hospedaje, originando así una posta en el camino de la Cordillera. Con la instalación de familias en torno al arroyo Calafate fue creciendo el poblado. Emplazado en la margen sur del lago Argentino y al pie del cerro homónimo (800 m.s.n.m.), es el punto de partida para todas las excursiones al P.N. Los Glaciares y sus alrededores. Posee una completa infraestructura turística que ofrece aeropuerto internacional, múltiples servicios de hotelería, gran variedad de restaurants, y centros comerciales y recreativos, siempre con un toque personalizado.

On April 23th, 1.913, the family of José Pantín set up a bar, a general store and an inn. This became the first staging posto on the road to Los Andes. As more families settled around the Calafate Stream, the town grew.
Located on the south coast of Lake Argentino at the foot Mt. Calafate (800m above sea level) is the starting point for all excursions to Los Glaciares National Park and its surroundings. The town offers an international airport, a wide range of touris services regarding accommodation, restaurants, shops and places of interest, all with a personal touch.

• 4x4 - Globos | *Four track - Hot air ballons*

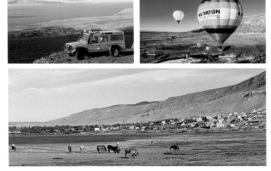

• Vista desde Bahia Redonda | *View from Redonda Bay*

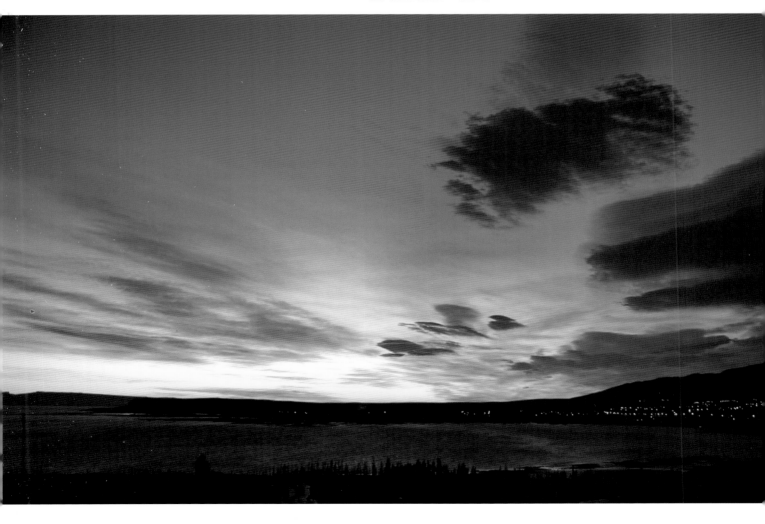

EL CALAFATE - Amanecer | *Sunrise*

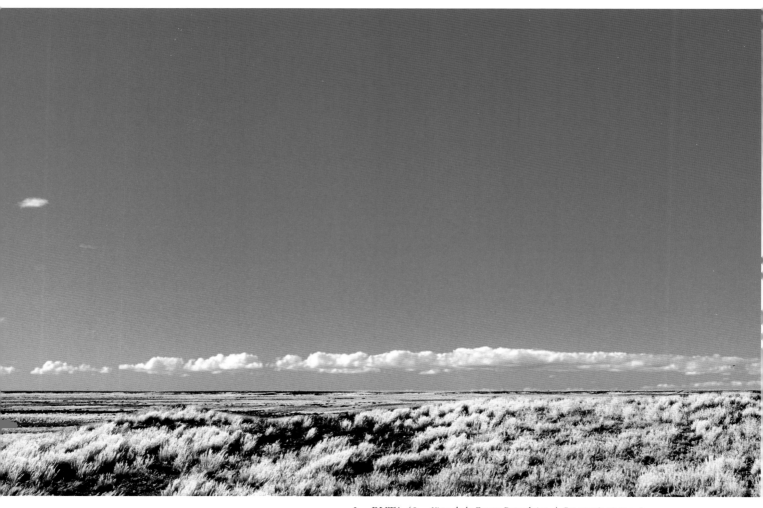

● RUTA 40 - Vista de la Estepa Patagónica | *Patagonic steppe view.*

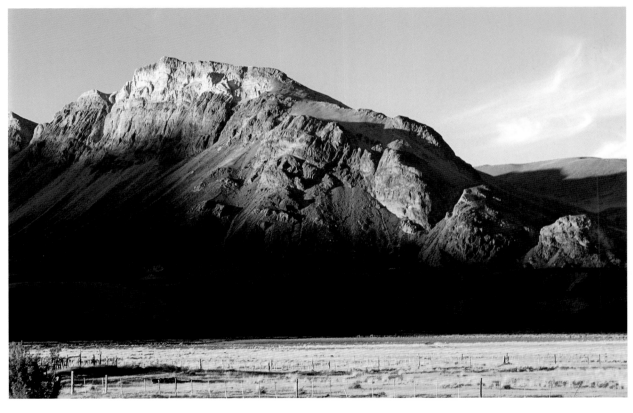

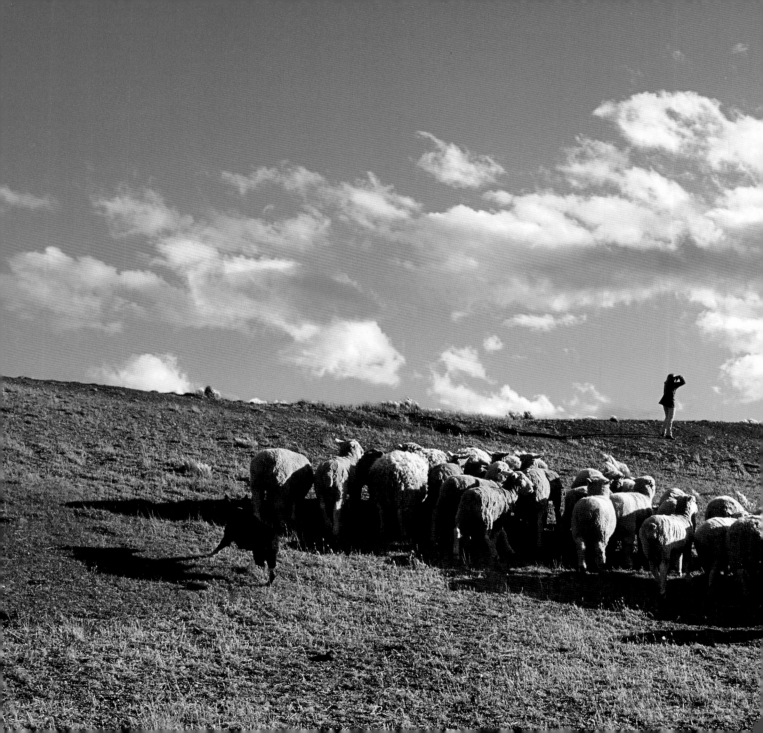

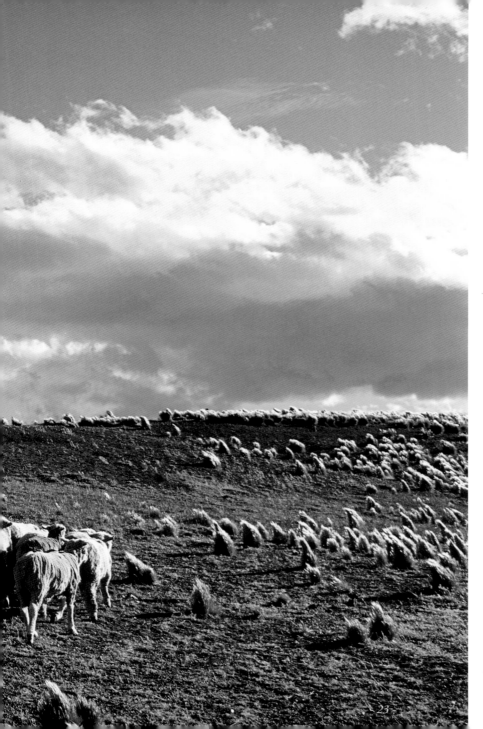

ESTANCIA ALICE - *Ganado ovino* | *Alice Farm - Sheeps*

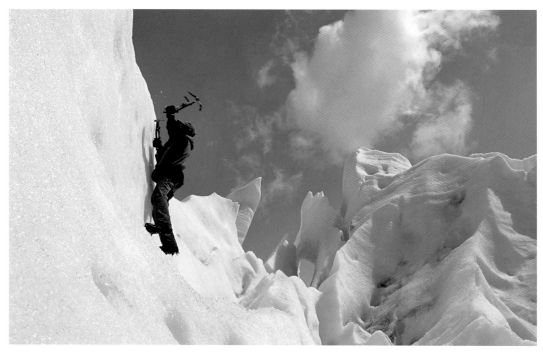

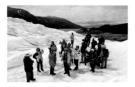
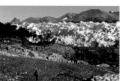

● GLACIAR PERITO MORENO - Minitrekking

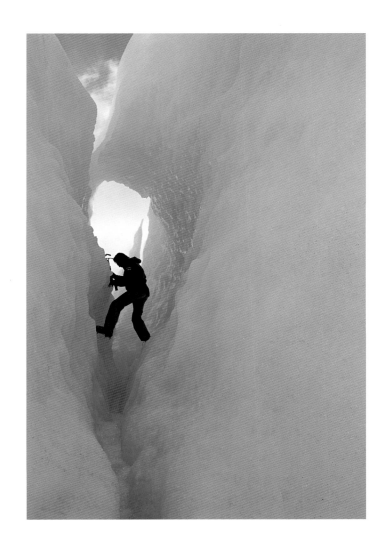

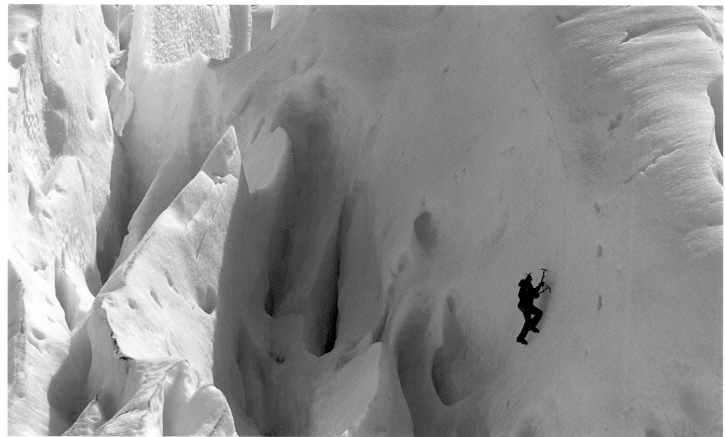

• MINITREKKING

La incomparable experiencia de caminar sobre el Glaciar Perito Moreno, descubrir torres, grietas y pequeñas lagunas y llegar hasta un gran balcón de hielo sobre el Lago Argentino.

The incomparable experience of walking over Perito Moreno Glacier, uncovering towers, grottos and small lagoons and coming toward a shocking ice balcony over Lago Argentino.

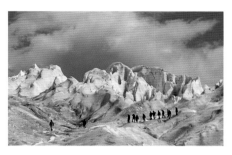

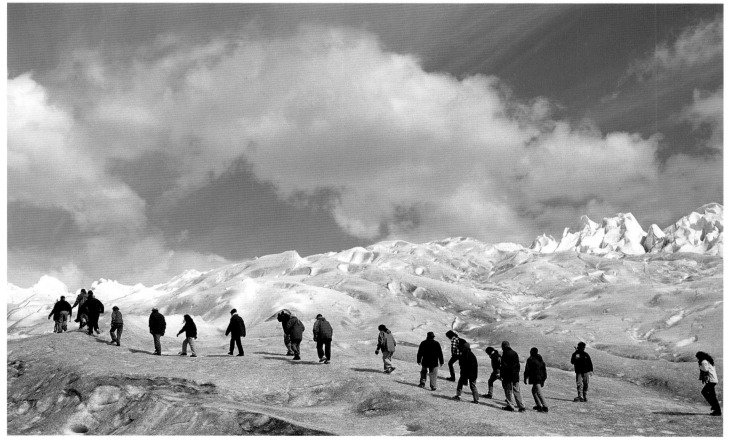

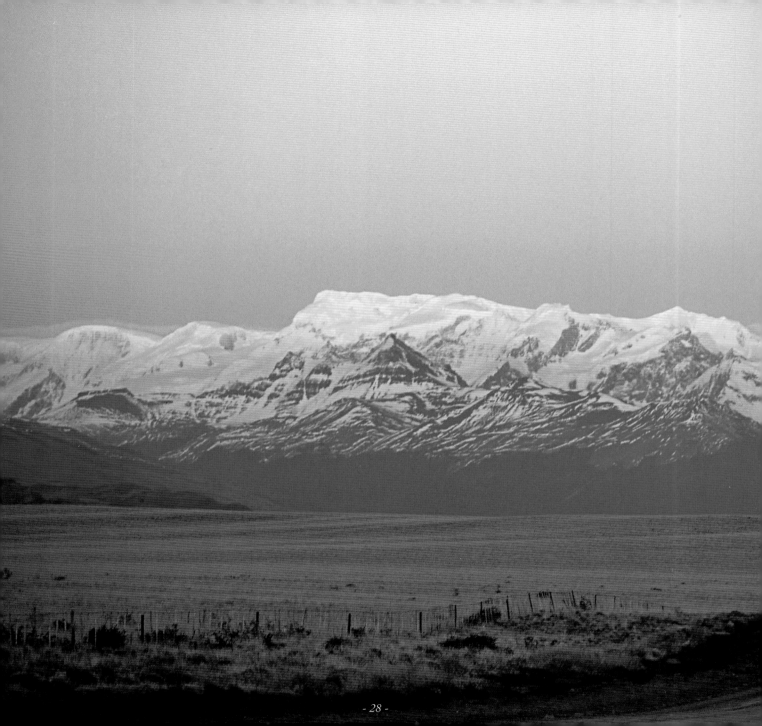

VIEJO CAMINO AL GLACIAR - Amanecer invernal | *Winter Sunrise*

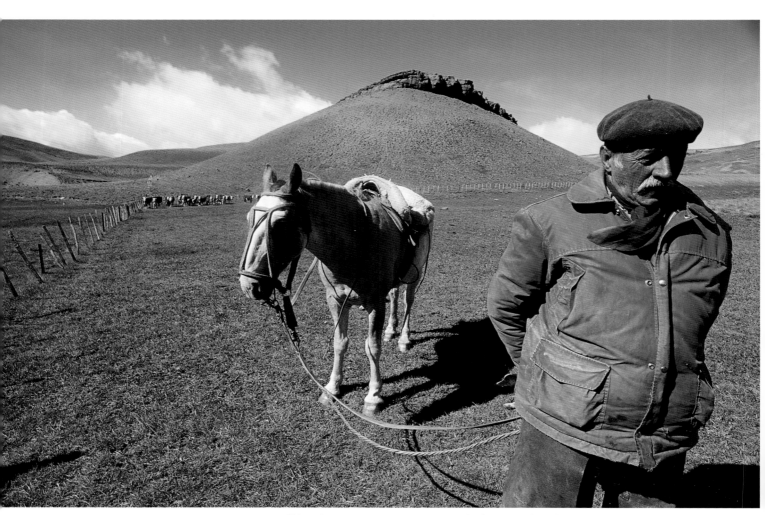

ESTANCIA 25 DE MAYO - Mayo Arredondo, capataz | *25 de Mayo Farm*

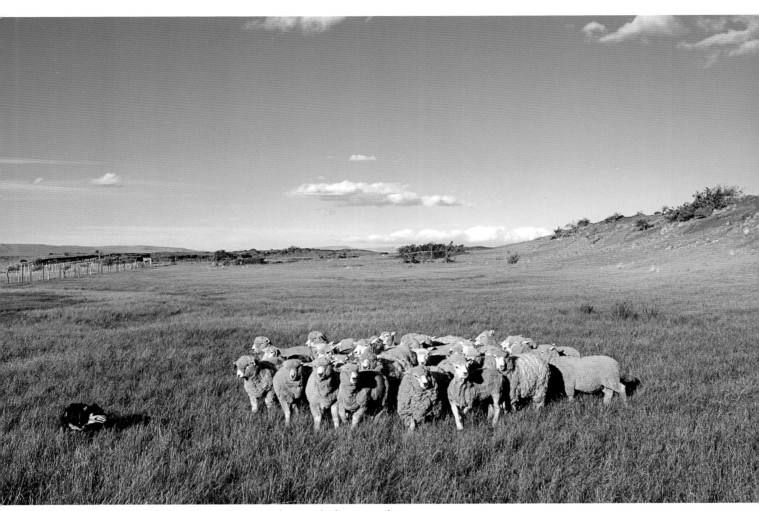

● ESTANCIA ALICE - Ganado Ovino | *Alice Farm - Sheeps*

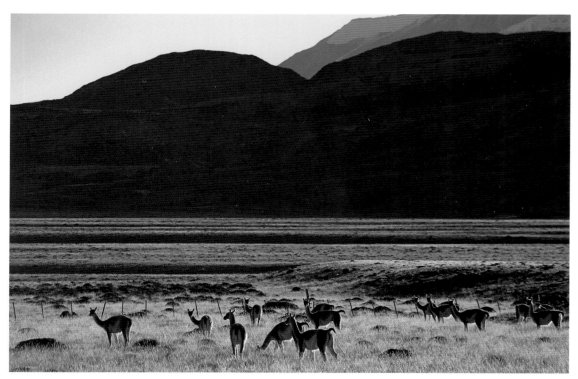

● ESTEPA PATAGONICA - Guanacos | *Patagonic steppe*

● Estancia Nibepo Aike y cercanías de El Calafate | *Nibepo Aike farm and surroundings El Calafate.*

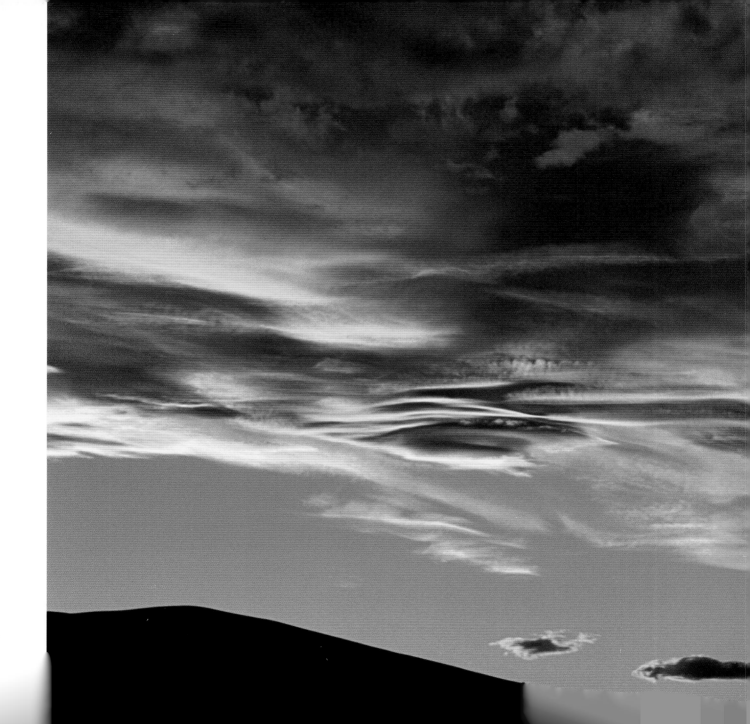

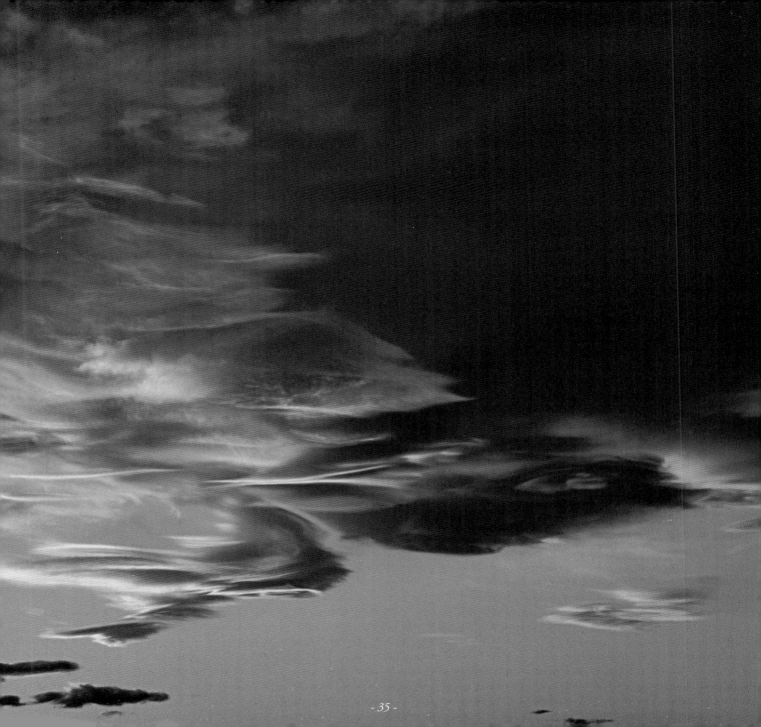

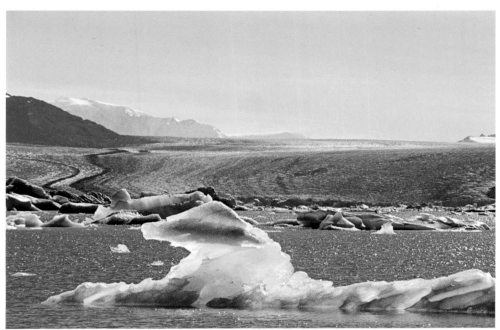

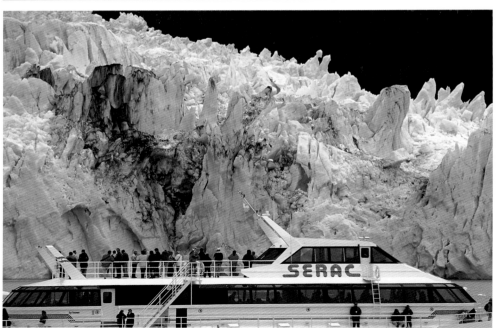

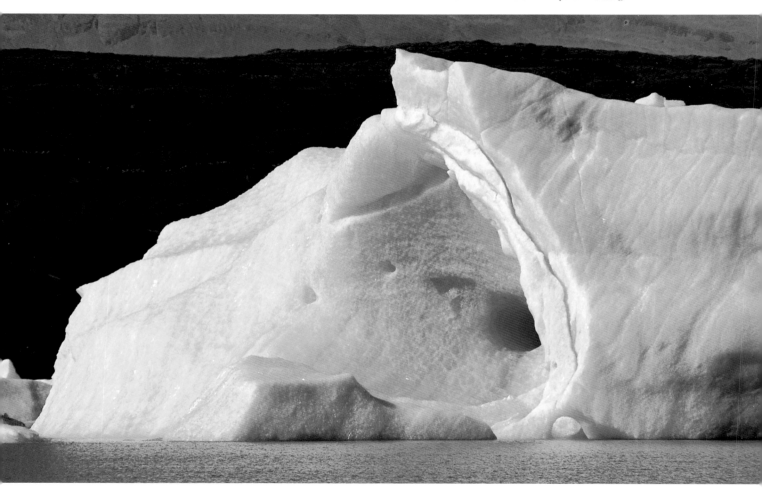

- **GLACIAR SPEGAZZINI** - Navegación | *Navegation*

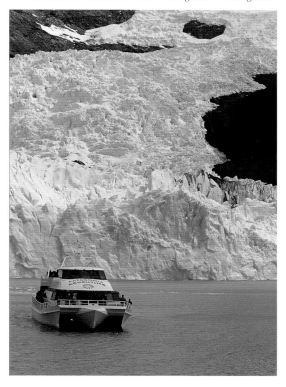

- **LAGO ONELLI** - Bahía Onelli | *Onelli Bay*

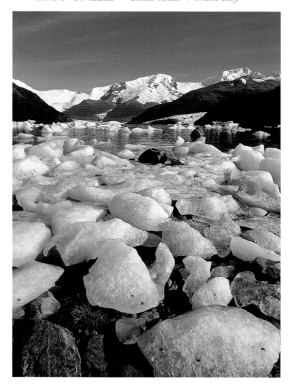

- ## GLACIARES SPEGAZZINI Y ONELLI

El Glaciar Spegazzini se caracteriza por ser el más alto de los que se visitan habitualmente. Tiene la particularidad de no presentar signos de retroceso.

Entornados por un típico bosque Andino-Patagónico se encuentran los glaciares Onelli, Bolado y Agassiz, que confluyen en el lago Onelli, sembrándolo de infinidad de témpanos.

The Spegazzini Glacier characterized by being the highest glacier often visited. It is also unique, because is show no signs of receding. The Onelli, Bolado and Agassiz glaciers are surrounded by the typical patagonic forest of the Andes. They flow into the Onelli Lake and fill it with countless icebergs.

Masa de hielo desprendida del glaciar por efecto de la ablación y el movimiento del agua. Una de sus características es la proporción que guardan de un 15% sobre el nivel del agua, contra un 85% por debajo de la misma.

A mass of ice that has broken off from the end of the glacier as a consequence of ablation and water movement. But mainly the fact that they show only the 15% of their actual size above the level of water "hiding" the other 85% under it

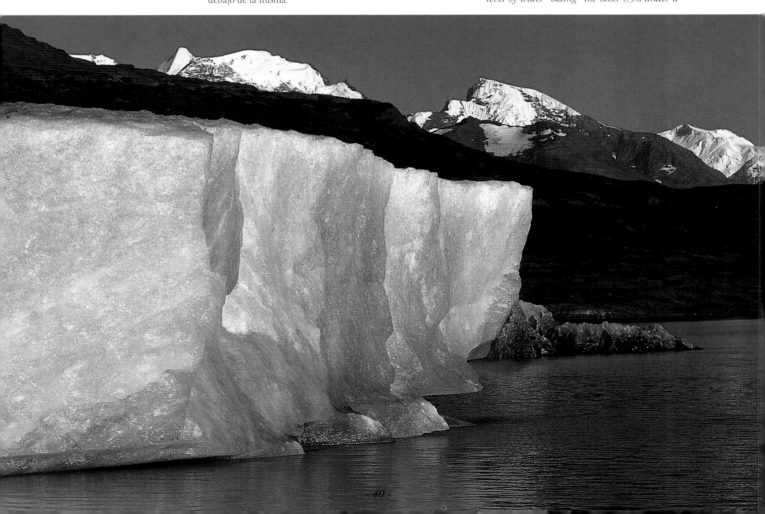

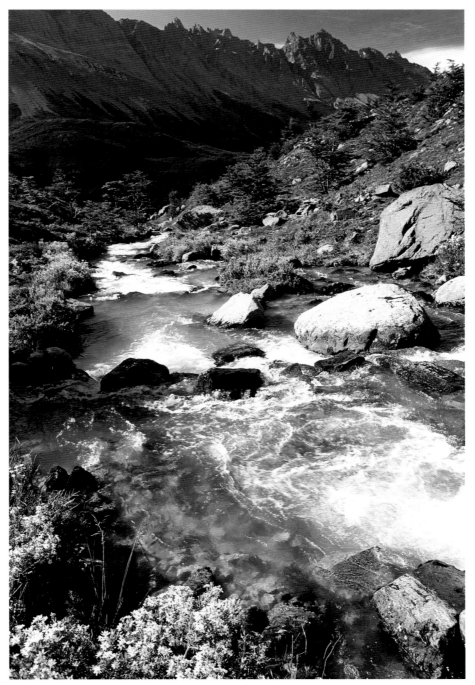

Rio Huemul | *Huemul River*

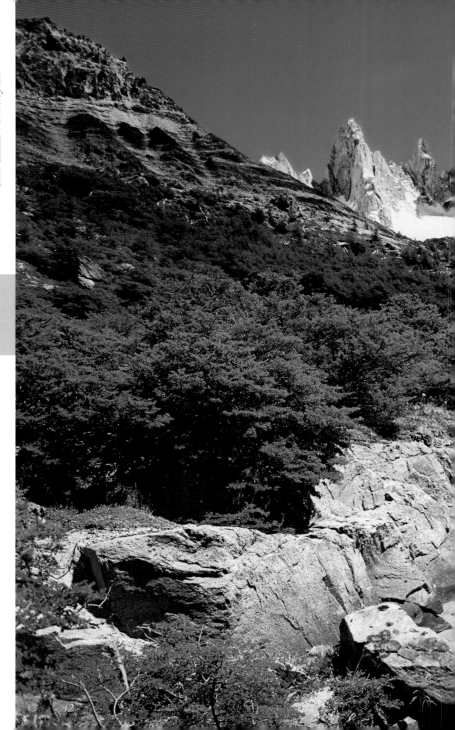

EL CHALTEN

La montaña más alta de la Patagonia es el Cerro Fitz Roy (3.375 m.s.n.m.). Los aborígenes lo llamaban Chaltén que significa "Cerro con humo", por la casi permanente nubosidad que lo rodea. Se trata de una formación de roca cubierta de hielos muy difícil de escalar. Tanto o más exigentes son los cerros Torre, Torre Egger, Solo, Poincennot, Saint Exupery y La Bífida. Al pie, la simpática villa turística El Chaltén, bordeada por el río Las Vueltas.

Fitz Roy Hill (3.375 m.s.n.m.) is the highest mountain in Patagonia. The natives essed to call it "Chalten" that means "hill with smoke" because of the permanent clouds around it. It is a rocky formation coverd by ice and very difficult to climb. The Torre, Torre Egger, Solo, Poincenot, Saint Exupery and La Bífida Hills, are as demanding as the Fitz Roy. The cozy tourist village El Chaten lies at the bottom. Las Vueltas river flows around it.

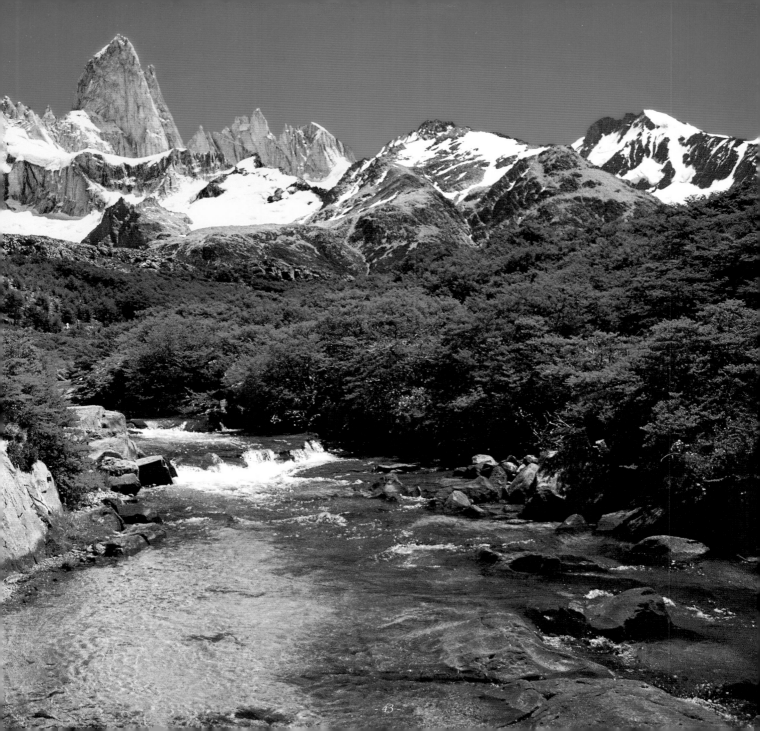

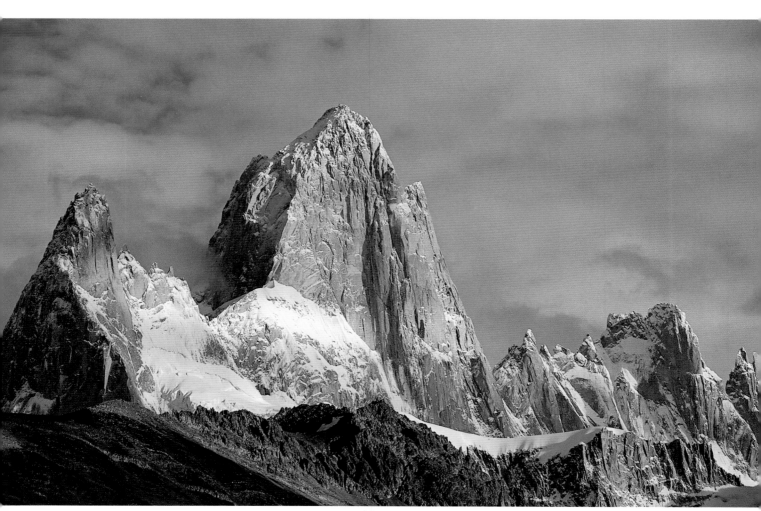

• Cerro Chaltén | *Fitz Roy Hill*

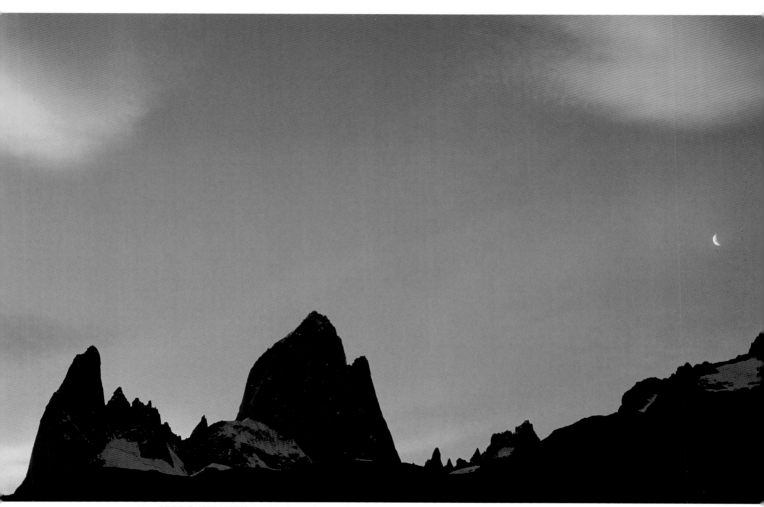

● CERRO CHALTEN - Atardecer | *Sunset*

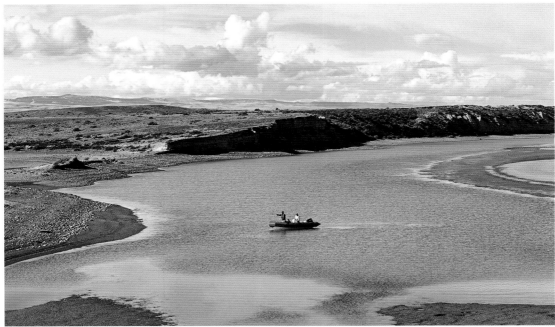

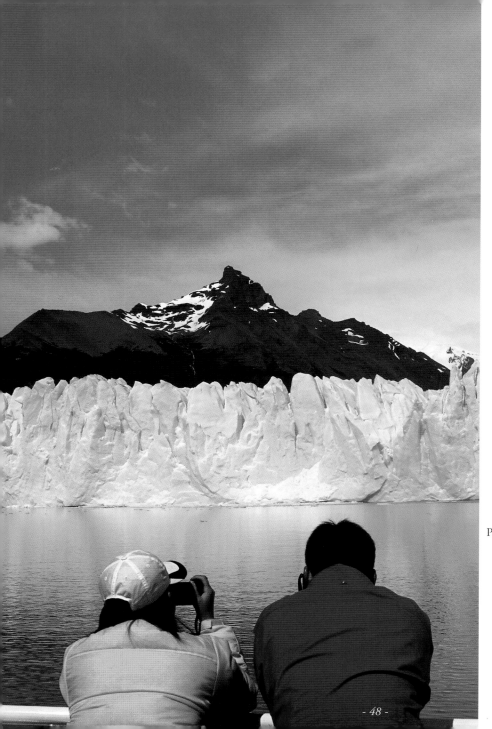

EDICIONES PATRIAN

www.patrian.com.ar | ediciones@patrian.com.a.
telefax: (+54 11) 45 22 85 24

DIRECCION EDITORIAL:
 Alberto Patrian
FOTOGRAFIAS:
 Alberto Patrian © 2003
DISEÑO GRAFICO:
 Christian Duarte ©
TEXTOS Y TRADUCCION:
 Secretaría de Turismo de El Calafate
 Intendencia P.N. Los Glaciares
 Sólo Patagonia
 Marina Alfonso
COLABORACION ESPECIAL:
 Intendencia P.N. Los Glaciares
 Marcelo Otero
 Pablo Cersosimo
 Alicia Dallorso

Scans: **GEA Gráficos**.
Primera Edición: Octubre 2003, 2000 ejemplares.
Retoque fotográfico, fotocromía e impresión:
Overprint S.R.L. Grupo Impresor
www.overprintgroup.com.ar
Buenos Aires, Argentina.